PAUL DELAROCHE

Paris. — Typ. de Guiffet rue Git-le-Cœur, 7.

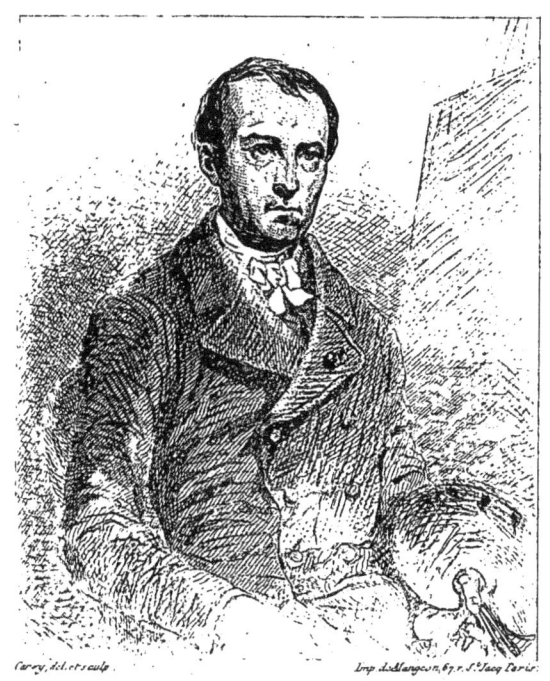

PAUL DELAROCHE.

Publié par G. HAVARD

LES CONTEMPORAINS

PAUL
DELAROCHE

PAR

EUGÈNE DE MIRECOURT

PARIS
GUSTAVE HAVARD, ÉDITEUR
19, BOULEVARD DE SÉBASTOPOL
rive gauche
L'Auteur et l'Éditeur se réservent tous droits de reproduction.
1859

CHRONIQUE DES CONTEMPORAINS

Nous pouvons dire aujourd'hui quels griefs M. Gustave Planche s'imagine avoir contre nous. Ils sont au nombre de quatre.

L'illustre critique soutient :

1° Que nous l'accusons d'avoir passé, mal vêtu, devant la pharmacie

paternelle, pour humilier l'auteur de ses jours[1];

2° Que nous le déclarons coupable de perversité réfléchie, pour avoir tiré un sou de sa poche et l'y avoir remis, sans le donner à une mendiante, à laquelle il avait voulu d'abord faire l'aumône[2];

3° Que nous lui reprochons à tort le vice d'ingratitude envers MM. Victor Hugo et Alfred de Vigny[3];

4° Que nous le calomnions de la

[1] Pages 23 et 24 du volume incriminé.
[2] Page 91.
[3] Pages 44 et 27.

manière la plus indigne, en disant que madame George Sand est venue lui rendre visite rue des Cordiers, à l'hôtel Jean-Jacques-Rousseau [1].

Voilà les quatre chefs d'accusation. M. Planche n'en a point établi d'autres.

Sa plainte, qui déjà nous paraissait inexplicable, nous semble aujourd'hui réellement folle.

D'abord, l'histoire de la *prise de haillons*, par suite d'une rancune plus ou moins justifiée du fils contre le

[1] Page 49.

père, est un simple tour de collégien, raconté mille fois dans le monde artiste. Depuis trente ans l'anecdote est de notoriété publique. Elle peut être originale, mais à coup sûr elle n'est pas déshonorante.

Quant au *sou remis en poche*, ceci offre un trait plus sérieux de caractère, sans constituer toutefois un fait diffamatoire. Nous sommes loin de dire que M. Planche ait commis une mauvaise action; nous disons seulement qu'il n'a pas cru devoir se donner le mérite d'en faire une bonne.

Pour son *ingratitude littéraire* envers MM. Alfred de Vigny et Victor Hugo, nous la maintenons absolument, en vertu de notre droit de critique.

M. de Vigny lui-même a raconté devant nous que Gustave Planche était entré à la *Revue des Deux Mondes* sous sa tutelle. Le célèbre Aristarque n'aurait jamais imprimé une ligne sans les encouragements du poëte, et le premier acte de reconnaissance de M. Planche a été un article beaucoup plus que sévère contre *Chatterton*.

M. Planche osera-t-il nier qu'il allait en ami, en hôte assidu, au salon de la place Royale? Courtisan de Victor Hugo, il en est devenu le plus acharné détracteur, et nous n'avons rien dit autre chose.

Enfin la visite de madame Sand à M. Planche, visite faite pour le remercier d'un compte rendu plein d'éloges sur *Indiana*, n'est pas non plus une diffamation. Balzac, dans le passage emprunté au roman de *Béatrix*[1], et George Sand elle-même dans la cita-

[1] Page 56 du volume saisi.

tion prise à son *Histoire de ma vie*[1], en disent infiniment plus que nous.

Donc la plainte de M. Planche est nulle sous toutes les faces.

Nous ne soutiendrons pas qu'il ait lieu d'être satisfait des anecdotes qui le concernent; mais il a fort mauvaise grâce de se plaindre, lui dont la plume, depuis vingt-cinq ans, blesse et déchire nos meilleurs artistes, nos plus grands génies.

D'un bout à l'autre de notre étude

[1] Page 51.

biographique, nous reconnaissons le talent de M. Planche.

Mais, par cela même que ce talent a une énorme puissance, il n'en est que plus dangereux. La peinture du caractère de l'*homme* est indispensable pour infirmer les jugements de l'*écrivain*, jugements dictés par l'humeur, par le caprice, par le mécontentement de soi-même

Nous l'avons déjà dit, et nous le répétons : M. Planche est poussé par l'orléanisme, dont nos pages impru-

dentes chagrinent les sympathies. Derrière le critique manœuvre avec le plus merveilleux ensemble toute la faction dévouée à la branche cadette. Nous confirmerons ce point devant le tribunal.

Dans l'œuvre difficile que nous avons eu le malheur d'entreprendre et où nous ont jeté les destins littéraires, nous ne sommes guidé ni par la passion ni par les rancunes d'école. La vérité seule est notre loi ; nous interrogeons avant tout notre conscience.

Il suffit de lire nos biographies pour voir combien nous sommes heureux de rendre hommage à un noble caractère, à un talent réel. Sur soixante et onze volumes, aujourd'hui publiés, il y en a cinquante entièrement élogieux.

Que nos ennemis, — nous en avons d'implacables, — nous appellent *pamphlétaire* ou *diffamateur*, cela se conçoit.

Les hommes sages, les esprits désintéressés dans la querelle, pensent différemment. Ils comprennent qu'il

s'agit pour nous d'accomplir une mission de haute moralité. La louange serait nulle, d'une part, si le blâme n'était pas distribué, de l'autre, à ceux qui le méritent.

M. le procureur impérial, avec l'esprit de justice et d'impartialité qui le distingue, doit reconnaître que la saisie du volume est de trop dans la circonstance, attendu que ce volume est la propriété d'un libraire, et non la nôtre.

L'obstacle mis à la vente cause à ce libraire un tort irréparable.

M. Gustave Planche n'a fourni aucune espèce de caution.

Dans le cas où le tribunal jugerait que la partie civile est responsable du dommage occasionné à l'éditeur, on n'aurait contre elle d'autre moyen coercitif que celui de la contrainte par corps, et M. Gustave Planche sait parfaitement que nous sacrifierions jusqu'à notre dernier centime avant de souffrir qu'on renouvelât à l'égard d'un homme de lettres les nobles procédés de M. de Girardin envers nous.

Jusqu'ici, pour ne pas augmenter

une tâche déjà bien lourde, nous avions retardé l'apparition du journal annoncé depuis longtemps.

Or le procès de M. Planche, joint au débordement d'injures dont nous accablent MM. les journalistes, nous décide à donner enfin naissance à une feuille protectrice de notre honneur.

Là, nous aurons le droit de parler tous les huit jours et de répondre à nos ennemis, sans consacrer aux nécessités de la polémique les pages que réclame notre histoire contemporaine.

Cette feuille hebdomadaire paraîtra dans le courant de janvier. Nous l'intitulerons :

LES CONTEMPORAINS, *journal critique et biographique.*

Ainsi, que Dieu nous protége et nous donne un surcroit de courage !

Paris, 8 décembre 1856.

EUGÈNE DE MIRECOURT.

PAUL DELAROCHE

Hélas! pour peu que cela dure, il faudra nous livrer à une sorte de course à la mort, et achever, de tombe en tombe, notre galerie contemporaine!

Après avoir, en quelques mois, perdu son grand sculpteur et l'un de ses musiciens les plus populaires [1], voici que la

[1] David d'Angers et Adolphe Adam.

France porte le deuil de son premier peintre d'histoire.

Paul Delaroche n'avait que cinquante-huit ans.

Il conservait toute sa verdeur artistique, et son génie croissait chaque jour en puissance, quand est venu le moment des adieux suprêmes.

L'auteur du tableau de *Cromwell* est né le 16 juillet 1797.

Son véritable nom est Hippolyte Delaroche. Il a pris celui de Paul en signant ses œuvres, et tout naturellement les biographes le lui conservent.

Fils d'un estimateur des objets d'art à

la succursale du Mont-de-Piété, son éducation scolaire fut peu suivie. Les appointements paternels étaient modestes ; ils suffisaient à peine à l'entretien de la famille.

M. Delaroche père avait de remarquables connaissances en peinture et en sculpture. Ce fut tout l'héritage qu'il transmit à ses enfants.

Jules, son fils aîné, entra comme élève chez le baron Gros.

Le cadet ne tarda pas à imiter son frère et à prendre la palette. Seulement, comme Jules voulait être peintre d'histoire, ils convinrent entre eux de ne pas cultiver le même genre, et Paul se plaça sous la

direction d'un paysagiste appelé Watelet[1].

Mais, de ces deux jeunes gens, un seul annonçait pour la peinture des dispositions réelles.

Jules Delaroche quitta l'atelier de Gros, après avoir exposé au Louvre, sans beaucoup de succès, une figure allégorique de l'*Abondance*.

Il remplaça son père à la succursale, déploya de grandes qualités administratives, et devint directeur du grand Mont-de-Piété[2].

[1] Fils de cet ancien receveur général des finances qui a publié, en 1760, un poëme en quatre chants intitulé l'*Art de peindre*.

[2] M. Jules Delaroche est mort il y a dix ans.

Quant au héros de cette notice, il étudiait les Ruysdaël et les Claude Lorrain, tout en dessinant pour le commerce; car, après la mort de son père, il dut chercher la subsistance quotidienne au bout de son crayon.

Vers cette époque, c'est-à-dire à la fin de 1816, une révolution éclata dans les arts.

Chacun s'appliquait à démolir la vieille routine classique.

Refusant de pardonner au jacobin David, les Bourbons lui enjoignaient de quitter le territoire, et ses adeptes essuyaient une défaite entière. Il est vrai que la présence du maître, dans cette ba-

taille, eut été impuissante et n'aurait pas relevé le parti vaincu.

Foin des Grecs et des Romains !

On en avait par-dessus la tête. Les jeunes artistes répudiaient un genre usé.

Walter Scott et le chantre de *Don Juan* faisaient merveille : ils ouvraient aux lettres et aux arts de larges horizons. Cinq ou six années suffirent pour tout régénérer en peinture.

L'auteur de la *Peste de Jaffa* était l'un des plus ardents antagonistes de David et de son école.

Paul Delaroche, voyant son frère abandonner la lice, n'eut plus de raison pour s'obstiner au paysage. Il prit dans l'atelier

de Gros la place laissée vacante par le départ de Jules, et son nouveau maître lui conseilla de s'adonner à la peinture biblique.

Nous le voyons débuter au Salon de 1819, où il expose *Nephtali dans le désert*.

Ce premier tableau fut peu remarqué. Notre jeune artiste ne se découragea point; il en composa sur-le-champ deux autres : *Joas arraché aux bourreaux par Josabeth* et la *Descente de croix* [1].

M. Thiers, alors modeste journaliste, écrivit un article en faveur du *Joas*, et blâma les commissaires, qui avaient, di-

[1] Cette dernière toile appartient aujourd'hui à la chapelle du Palais-Royal.

sait-il, placé ce beau tableau dans un endroit où il devenait invisible.

Paul Delaroche travaillait alors dans un très-petit atelier rue des Marais-Saint-Germain.

Il le quitta pour en prendre un plus vaste, rue Childebert. Puis il s'installa définitivement dans cette rue de la Tour-des-Dames, qu'on a baptisée du nom de *Nouvelle Athènes.*

Mars, Duchesnois, Horace Vernet, Delaroche et Talma y avaient leur domicile, dans l'ordre que nous indiquons, et en entrant par la rue de la Rochefoucauld.

Toutes ces demeures illustres étaient contiguës.

Au Salon de 1824, Paul Delaroche envoie cinq tableaux, savoir : le *Songe d'Athalie*, — *Jeanne d'Arc*, — *Saint Sébastien secouru par Irène*, — *Saint Vincent de Paul aux Enfants-Trouvés*, — et *Philippo Lippi* [1].

Le succès du jeune peintre fut immense.

On peut dire que, dès lors, il conquit son rang parmi les artistes les plus célèbres du siècle.

Madame la duchesse de Berry voulut acheter le *Saint Sébastien*; puis elle fit

[1] Reynolds a gravé ce tableau, ainsi que *Jeanne d'Arc* et les *Enfants surpris par l'orage*, exposés l'année suivante. La gravure du *Saint Vincent de Paul* et celle de la *Femme italienne et de ses enfants* sont l'œuvre de Prévost.

commander trois tableaux à Delaroche par le gouvernement : la *Prise du Trocadéro devant Cadix*, — un portrait du duc d'Angoulême, — et la *Mort du président Duranti*.

De ces toiles, composées par ordre, la dernière est la plus remarquable.

Les hautes conquêtes du Dauphin au delà des Pyrénées n'étaient pas de nature à exciter chez notre artiste un grand enthousiasme. On ne jugea même pas convenable de l'envoyer étudier le terrain.

Son Excellence le surintendant des beaux-arts lui dit :

— Faites-nous cela d'imagination, mon cher ! C'est facile : un feu de batteries de

siége, au clair de lune ; à droite le fort, Cadix au fond... ce que vous voudrez enfin ! La croix de la Légion d'honneur est au bout.

Voilà comment la liste civile des Bourbons entendait la peinture de batailles.

Le tableau qui représente la dernière heure du président Duranti, tué sous la Ligue, est une œuvre de maître.

Paul travailla huit années entières à cette toile, qui fut seulement montrée au public en 1835. Longtemps on a pu la voir au Louvre dans la deuxième salle du conseil d'État.

Nous ignorons si elle y est encore.

De 1824 à 1830, les principales œu-

vres offertes par l'artiste aux expositions annuelles sont : *Miss Macdonald et le Prétendant,* — la *Mort d'Élisabeth d'Angleterre,* — *Augustin Carrache,* — la *Suite d'un duel,* — *Richelieu traînant Cinq-Mars et de Thou à la remorque de son bateau,* — *Mazarin jouant aux cartes la veille de sa mort,* — et *Cromwell devant le cercueil de Charles Premier.* [1]

[1] Gravure par Henriquel Dupont. Outre le *Cromwell,* on doit au burin du même artiste une aqua-tinta du tableau qui a pour titre : *Épisode d'un naufrage.* Il a aussi gravé les portraits du marquis de Pastoret et de Grégoire XVI, l'hémicycle du palais des Beaux-Arts, l'*Ensevelissement du Christ,* etc. Les autres artistes qui ont consacré leur talent à la gravure des œuvres de Paul-Delaroche sont MM. Jazet, Roschi, Forster, Martinet, Prudhomme, Desclaux, Jesi, les deux Français, Mercuri, Girardet, Sixdeniers et Blanchard. Du reste, malgré ce nombre de burins habiles, la repro-

Ces trois derniers tableaux sont les chefs-d'œuvre du grand peintre. La composition en est tout à la fois spirituelle, dramatique, profonde et d'une haute intelligence.

Paul Delaroche avait abandonné complétement la peinture mystico-biblique pour se livrer à l'histoire.

Il nous donne, en 1831, les *Enfants d'Édouard* et *Sainte Amélie*, sujet dans

duction de beaucoup de toiles importantes languit et ne s'achève pas. Nous citerons, entre autres, le *Jugement de Marie-Antoinette*, — les *Mendiants de Rome*, — les *Enfants d'Edouard dans la tour de Londres*, — la *Vierge aux pieds de la croix*, — le *Christ au jardin des Oliviers*, — *Moïse exposé sur les eaux*, — les *Girondins*, et ce magnifique tableau de *Jane Grey*, confié depuis 1835, c'est-à-dire depuis vingt et un ans, à M. Mercuri.

le genre gracieux, commandé par la reine des Français.

L'année suivante, l'Institut lui ouvre ses portes.

Quelques mois après, on l'appelle à remplacer Guérin, comme professeur à l'école des Beaux-Arts.

Jamais Delaroche ne participa sous aucun prétexte à ces intrigues académiques trop communes de nos jours, et qui sacrifient insolemment la justice au triomphe du passe-droit.

Voici un fait attesté par Eugène Isabey, qui le raconte à qui veut l'entendre, en se plaignant qu'on n'en parle pas assez.

Granet venait de mourir.

Il s'agissait de le remplacer à l'Institut. Eugène se présente chez Delaroche et lui demande son suffrage.

— Mon cher, lui répond l'auteur du *Cromwell*, je vous aime, certes, beaucoup, et je prise fort votre talent; mais j'ai un vieil ami qui passe avant vous, c'est Robert Fleury : eh bien, je ne le nommerai pas, je vous le proteste. J'espère que Decamp se présentera. C'est un étranger pour moi, je ne l'ai jamais vu; seulement, je connais ses tableaux, et, avant tout, la conscience du vote. A mon avis, le fauteuil de Granet lui appartient.

Nous demandons s'il est possible d'être plus honorable.

On était sûr de perdre l'amitié de Paul

Delaroche si l'on insistait, aux élections, pour le pousser vers un acte contraire au sentiment du juste et de l'honnête.

Pendant qu'il montait aux plus glorieux échelons de la renommée, le baron Gros, en butte à une critique brutale, succombait au désespoir et se donnait la mort.

On retrouva son cadavre dans la Seine, près de Meudon, le 26 juin 1835.

Cette fin déplorable terrifia le monde artiste, et, sur la tombe de son ancien maître, Paul attaqua publiquement ceux dont les articles pleins de violence avaient causé la catastrophe.

« L'auteur de la *Peste de Jaffa* n'est

plus ! s'écria-t-il. Des critiques inconsidérés, méconnaissant les chefs-d'œuvre dont il a enrichi l'école française, n'ont pas craint d'abreuver d'amertume les derniers jours de sa glorieuse vie. La postérité, qui n'est pas ingrate, le vengera de cette persécution, qui eût été lâche si elle n'eût été ignorante ! »

Ce discours attira bientôt sur Delaroche lui-même le courroux des Aristarques.

De 1833 à 1835, il avait envoyé au Louvre *Jane Grey*, scène émouvante que ne quittèrent pas les regards de la foule pendant la durée de l'exposition, et la *Mort du duc de Guise*, autre drame historique, majestueux, terrible, et d'une touche entièrement shakspearienne.

En 1836, il donna *Strafford marchant au supplice*, — et *Charles Ier insulté par les soldats de Cromwell*.

A l'apparition de ce dernier tableau commença la guerre des critiques, guerre aussi violente et plus injuste peut-être que celle dont le baron Gros avait été victime.

Pour comprendre ce que Delaroche dut souffrir, il faut expliquer la manière dont il procédait pour chacune de ses œuvres.

Avant de jeter une idée sur la toile, il la mûrissait par de longues études, fouillait les bibliothèques publiques et particulières, compulsait les vieux recueils, les collections de gravures anciennes,

l'histoire des faits, des ameublements, des costumes. La science qu'il avait acquise par ces recherches constantes devenait énorme. Sa mémoire était une véritable encyclopédie artistique.

Voilà pour la préparation de l'œuvre.

Quant à l'exécution, il y apportait plus d'étude encore et plus de scrupule. Il revenait vingt fois sur le même travail, modifiant, retouchant sans cesse, effaçant même une œuvre sur laquelle il avait pâli des années entières, si une idée meilleure venait à surgir.

Il y a nombre de toiles de Delaroche sur lesquelles, en cherchant, on retrouverait trois tableaux superposés.

On juge quel chagrin il dut ressentir en lisant les articles de M. Gustave Planche et de tant d'autres journalistes hostiles, peu soucieux de donner pour base à leurs appréciations la même conscience et le même scrupule.

Et nous n'aurions pas le droit de dire au critique de la *Revue des Deux Mondes* :

— Vous écrivez, monsieur, sous l'empire du vermouth et de l'absinthe. N'en déplaise à toute espèce de législation, cela doit être révélé, cela doit être connu. Le public est là pour infirmer les jugements qui n'ont pas été portés de *sang-froid* sur nos grands peintres comme sur nos grands littérateurs.

A l'exemple du baron Gros, Paul Delaroche ne se noya pas de désespoir.

Mais il prit la résolution de ne plus exposer une seule toile au Louvre; et cette résolution, personne au monde n'a pu la vaincre, depuis l'année 1836 jusqu'à sa mort.

C'est là tout ce que le public a gagné aux verres d'absinthe de M. Gustave Planche.

Nous avons dit précédemment que l'auteur de *Richelieu* et de *Mazarin* demeurait rue de la Tour-des-Dames, dans le voisinage d'Horace Vernet.

Les deux peintres se lièrent d'amitié.

Bientôt mademoiselle Louise Vernet,

fille d'Horace, devint madame Paul Delaroche.

C'était une femme supérieure qui joignait à une beauté de reine les dons les plus rares de l'esprit et une grande élévation de sentiments.

Paul l'aimait au delà de tout ce qui peut s'exprimer en fait d'amour.

Il la regardait comme le génie de ses inspirations, comme la fée protectrice de sa gloire.

Dans tous ses tableaux il reproduisait l'image de cette compagne adorée [1], qu'une

[1] Les journaux, depuis vingt ans, disent et répètent que la *Sainte Cécile* de Delaroche est le portrait de sa femme. Ils sont dans l'erreur. Les traits purs et doux du premier des deux anges qui offrent l'instrument à la sainte, et non ceux de la séraphique musicienne elle-même, appartiennent à la fille d'Horace.

mort cruelle devait sitôt ravir à sa tendresse.

Madame Delaroche mourut à la fleur de l'âge, après avoir rendu son mari père de deux garçons.

Jamais douleur ne fut comparable à celle du peintre. On le vit tomber dans un accablement extrême; et, dès lors, son existence fut brisée.

Nous anticipons sur les événements. Il faut revenir sur nos pas.

Les tableaux de *Strafford marchant au supplice* et de *Charles Ier insulté par les soldats de Cromwell* furent donc les derniers exposés au Louvre.

Paul Delaroche composa la *Sainte Cécile* en 1837.

C'est une œuvre d'une grâce exquise et d'une limpidité de coloris qui semble empruntée à la palette de Giotto.

Dans l'atelier de la rue Childebert, et, plus tard, dans celui de la rue de la Tour-des-Dames, le maître réunissait de nombreux élèves sous sa direction.

Partout et sans cesse il leur prêchait le désintéressement et la noble indépendance des arts.

— Point d'idée de lucre, leur disait-il. Ne vous préoccupez en aucune sorte de ce que vous gagnerez. Faites un beau tableau : l'argent viendra de lui-même avec la gloire.

Il aimait ses élèves; il les appuyait d'une

protection constante, faisant pour eux des démarches qu'il n'eût jamais faites pour lui, sollicitant de riches amateurs et obtenant à ces jeunes peintres des commandes inespérées.

MM. Robert Fleury, Cabanel, Comte, Jalabert, Bénouville et vingt autres peuvent dire si nous sommes ou non véridique.

Un jour, Delaroche faisait le portrait de Péreire :

— Je vous félicite, lui dit-il, sur le luxe qui se déploie dans votre hôtel. Vous gagnez, on le voit, des montagnes d'or. Mais, sans le goût des arts, à quoi bon toute cette richesse? Vous ne savez pas

combien de talents inconnus vous pourriez protéger et servir.

Cette réflexion du grand artiste frappe le financier.

Deux jours après il arrive chez Delaroche.

— Vous avez raison, mon ami, dit-il, fortune oblige. A dater d'aujourd'hui, je mets une somme annuelle de cinquante mille francs à votre disposition. Vous commanderez les tableaux vous-même et vous en fixerez le prix.

A la bonne heure!

L'élève banquier de M. de Rothschild a plus fait en un jour que son ex-patron ne fera dans toute sa judaïque et harpagonienne carrière.

Paul Delaroche a soutenu, de son active obligeance beaucoup d'artistes, aujourd'hui en vogue, et qui jamais ne furent ses élèves [1].

Un jeune peintre reçoit une lettre qui l'appelle chez le directeur des Beaux-Arts.

On lui donne une commande superbe. Il s'émerveille, et croit devoir aller remercier le député de sa province, aux sollicitations duquel il attribue cette heureuse affaire.

Le ventru (c'était à l'époque mémorable

[1] Il se dérangeait avec une complaisance extrême pour aller voir leurs tableaux. Il finit par consacrer à ces visites un jour de la semaine. Ce jour-là, Delaroche ne travaillait pas et employait toutes ses heures à guider les artistes qui réclamaient ses conseils.

du Système) ne juge pas à propos de dépersuader son compatriote.

Bientôt de nouvelles commandes suivent la première, et l'artiste d'aller toujours exprimer sa gratitude à l'homme des centres, qui le laisse de plus en plus croire à son omnipotence.

Enfin la vérité se découvre.

Le jeune homme s'empresse de courir chez son véritable protecteur, se confond en excuses, et déclare qu'il lui doit tout, ses succès, sa fortune, son avenir.

— Non, mon cher, vous ne me devez rien, répond celui-ci. En vous appuyant auprès du ministre, j'ai rendu service à la peinture.

Paul Delaroche était fort grave de caractère, ce qui ne l'empêchait pas, lorsque l'entretien s'échauffait dans un salon, de montrer un esprit charmant et plein de verve.

Il avait les manières les plus distinguées et les plus gracieuses.

En un mot, c'était un véritable gentleman, qui ne comprenait ni les allures cassantes ni les mœurs excentriques de la plupart de ses confrères.

Les charges de rapin lui déplaisaient souverainement.

Un jour il ferma son atelier, pour avoir été témoin d'une de ces plaisanteries ridicules et niaises, bonnes tout au plus à

gêner le travail et à faire perdre courage aux natures paisibles et laborieuses.

Il ne conserva que trois ou quatre élèves, qui étudiaient sérieusement et dont il n'avait point à se plaindre.

Si Paul Delaroche n'exposait plus ses tableaux, ils n'en étaient pas moins connus du public, et Goupil, son intelligent éditeur, les popularisait au moyen de la gravure [1].

A cette époque, M. Thiers était ministre.

On parlait de commencer les grands travaux de peinture de la Madeleine.

[1] M. Goupil a débuté par la reproduction de *Philippo Lippi*, c'est-à-dire par l'un des premiers tableaux du maître.

Delaroche fut prié de se rendre au ministère, où on lui fit l'honneur de le consulter sur le mode d'exécution générale.

— Croyez-moi, dit-il à Thiers, ne donnez cela qu'à un seul peintre.

— Bon ! Et pourquoi ?

— Parce que le travail manquerait d'unité.

— Diable ! mais cependant...

— Je vous assure qu'il y a danger réel à donner l'œuvre à plusieurs palettes. L'une sera coloriste, l'autre ne le sera pas. Celle-ci vous peindra une Madeleine blonde, celle-là une Madeleine brune. Réfléchissez bien. Je ne demande pas à exé-

cuter ces travaux. Donnez-les à un autre, pourvu qu'il fasse tout.

Thiers semble convaincu de la vérité du raisonnement.

— Eh bien, dit-il, mon choix s'arrête sur votre pinceau. Prenez toutes vos mesures, organisez la chose. Il y a pour les premiers frais vingt-cinq mille francs à votre disposition dans la caisse du ministère.

Paul Delaroche fait ses malles et se rend en Italie pour y étudier la peinture mystique.

Il y reste deux années entières, à disposer toutes les esquisses, toutes les ébauches.

Ce travail préparatoire est sur le point

d'être achevé, quand il apprend que le ministre, en son absence, a donné la coupole à Ziégler.

Delaroche plie ses cartons, revient en France, déclare qu'il abandonne tout, et renvoie les vingt-cinq mille francs qu'on lui a versés pour les dépenses préalables, trait d'orgueil artistique d'autant plus beau, qu'à cette époque il était loin d'être riche.

On l'appelle au ministère, il n'y va pas.

Aussitôt Picrochole d'accourir chez le peintre et de se confondre en excuses.

— Que voulez-vous? dit-il, cela s'est fait comme toujours, par une intrigue de femme. Revenir là-dessus à présent est difficile, pour ne pas dire impossible.

— Une intrigue de femme dans une question d'art! murmure Delaroche, haussant les épaules.

— Oui, c'est absurde! Aussi je vous rapporte les vingt-cinq mille francs ; on ne les reprendra pas. Il est trop juste que vous gardiez cela comme indemnité, mon cher... Adieu!

Jetant les billets de banque sur une table, il disparut, avant que Delaroche, au comble de la stupeur, ait pu faire un geste ou prononcer une parole.

— Ah! les voilà bien! s'écria-t-il : de l'or pour un passe-droit, de l'or pour un affront, de l'or pour votre âme! O gouvernement du cynisme, je te reconnais!

Il porta les vingt-cinq mille francs à la

caisse des dépôts et consignations, puis il somma par huissier le ministère de les reprendre.

On décida Louis-Philippe à intervenir.

— Voyons, monsieur Delaroche, voyons, dit le roi, c'est de l'enfantillage! Si vous persistez à ne rien faire à la Madeleine, acceptez autre chose. Voulez-vous peindre l'hémicycle du palais des Beaux-Arts? Là vous serez seul, nous vous le promettons.

— J'accepte, sire, dit le peintre en s'inclinant.

Thiers assistait à l'audience.

— Bravo! s'écria-t-il. Ainsi vous ne me gardez plus rancune?

— Non, monsieur, répondit sèchement Delaroche.

— Eh bien, je vous en demande une preuve.

— Laquelle?

— Faites mon portrait.

— Je le ferai, monsieur.

Commencé dans les derniers mois de 1837, ce portrait ne fut achevé qu'au milieu de 1855, c'est-à-dire environ dix-huit ans plus tard.

Delaroche donna la preuve que lui demandait Picrochole, mais il y mit le temps.

Revenons à l'hémicycle du palais des Beaux-Arts.

Il ne s'agissait d'abord que d'un tableau de douze pieds et de quinze figures. Voyant la disposition de la salle, Delaroche dit à l'architecte :

— Laissez-moi toute la frise.

Mais les dispensateurs des fonds prirent l'alarme; ils représentèrent à l'artiste qu'on n'aurait pas de quoi lui payer ce travail gigantesque.

— Tranquillisez-vous, répondit-il, je ne demande rien de plus. Seulement que le ministère souscrive à la gravure, et nous serons quittes.

Au bout de quatre ans, Paul Delaroche offrit à l'admiration générale une fresque vraiment sublime.

Sous un immense portique en pleine lumière, siégent trois personnages, graves et solennels comme des juges. C'est Phidias, l'Homère de la sculpture; c'est Apelles, l'auteur de *Vénus Anadyomène;* c'est Ictinus, l'architecte du Parthénon. Tous trois, vêtus de blancs manteaux et couronnés de laurier d'or, assistent au grand concours des siècles.

A leurs pieds une nymphe se penche et ramasse la couronne destinée au vainqueur.

Les juges semblent assistés par quatre femmes, dont les deux premières personnifient l'art grec et l'art romain ; la troisième représente la peinture religieuse au moyen âge, et, dans la quatrième, on reconnaît la peinture moderne.

Chaque type a le cachet de son époque et de son génie.

Devant le portique, à droite et à gauche, les uns debout, les autres assis sur les degrés de marbre, tous les peintres, tous les sculpteurs, tous les architectes, dont la postérité, depuis deux mille ans, nous a transmis les noms, se groupent dans un ensemble harmonieux, sans hiérarchie de gloire, sans distinction de pays.

Chacun de ces grands hommes se rapproche toutefois naturellement des artistes qui ont suivi le même chemin que lui pour arriver à la célébrité.

Dans le groupe des architectes, autour du vénérable Arnolfo di Lopo, voilà tous

les habiles constructeurs qui ont semé l'Europe de cathédrales et de palais, Sansovino, Robert de Luzarche, Pierre Lescot, Palladio, Bramante, Erwin de Steinbach, Philibert Delorme, Vignole, etc.

Les princes de la sculpture écoutent respectueusement discourir deux vieux maîtres italiens, Nicolas Pisano et Lucca della Robbia. Au milieu de ce second groupe, on reconnaît Donatello, Jean Goujon, Puget, Benvenuto Cellini et tous leurs émules.

Dans le troisième groupe, les peintres illustres prêtent l'oreille aux dissertations de Léonard de Vinci, le roi des dessinateurs. Il y a là Raphaël, frà Bartoloméo, le Dominiquin, Albert Durer, Michel-Ange et le Giotto.

Retiré seul à l'écart, le Poussin, rêveur, semble demander à l'avenir les couronnes qui attendent l'école française.

A l'autre extrémité de l'hémicycle est le rendez-vous des coloristes. On reconnaît Claude Gelée, dit le Lorrain, Ruysdaël et Paul Potter. Plus loin, autour de Tiziano Vecelli (le Titien), voici Rubens, Van Dyck, Murillo, Velasquez, Antonio de Messine, Giorgione, le Caravage, Paul Véronèse et le Corrége.

Une multitude aussi considérable de personnages accumulés n'engendre ni confusion ni désordre. Tout s'explique, tout se comprend, tout est naturel.

C'est un poëme complet, une vaste épopée, où le pinceau de Paul Dela-

roche rivalise avec la plume du Dante.

Jamais la gloire artistique ne fut présentée au regard des hommes avec un plus majestueux rayonnement.

Le 16 décembre 1855, un incendie menaça de détruire le chef-d'œuvre. Heureusement on parvint à dompter l'action des flammes, et les dégâts furent réparés par l'auteur du tableau lui-même.

La gravure de l'hémicycle a coûté huit ans à Henriquel Dupont.

Comme il était impossible de rester au palais des Beaux-Arts pendant un aussi long intervalle, les élèves de Delaroche firent une copie que le maître voulut retoucher.

Pour accomplir cette tâche, on assure

qu'il resta trois semaines en face du tableau primitif.

C'était au milieu de l'hiver; impossible de chauffer suffisamment la salle, et le portier des Beaux-Arts enveloppait Delaroche dans des couvertures de laine.

La conscience du grand peintre, jointe à la sévérité rigoureuse avec laquelle il jugeait ses propres compositions, le décida à abandonner, dans le cours de sa vie artistique, un grand nombre de toiles dont il n'était pas satisfait.

Ainsi Louis-Philippe lui avait commandé pour Versailles trois tableaux, le *Baptême de Clovis*, — le *Sacre de Pépin*, — le *Sacre de Charlemagne*.

Chaque toile était prête et couverte de son esquisse.

Tout à coup Delaroche fait dire au ministère qu'il n'achèvera pas ces peintures.

— Mais, lui dit-on, la besogne faite est considérable; nous vous devons un dédommagement.

— Non, répondit-il, je n'accepterai rien.

Le ministère insiste.

On lui offre trente mille francs; il les refuse et fait reprendre à Versailles ses toiles et ses couleurs.

A coup sûr on va dire que nous n'écrivons pas l'histoire d'un homme de notre siècle.

Paul Delaroche n'aimait pas la cour citoyenne. Il ne voulait se lier vis-à-vis du roi des barricades par aucune espèce de reconnaissance.

Fille et femme de deux peintres dont le pays s'honore, madame Delaroche tenait à être présentée à la cour.

Louis-Philippe recevait, à cette époque, nombre d'épiciers de la rue Quincampoix et de la rue aux Ours, par conséquent il pouvait faire accueil à l'une des femmes les plus distinguées et les plus charmantes de la société parisienne.

Point. Il repousse la demande et ne donne aucun motif pour justifier cette espèce d'affront.

Quelque temps après, Marie-Amélie manifeste le désir d'avoir son portrait de la main de Paul Delaroche ; l'artiste répond :

— Impossible ! Est-ce que je fais le portrait des gens qui ne me reçoivent pas?

Le mot fut redit au roi.

— Eh ! s'écria Louis-Philippe, que les artistes viennent aux Tuileries, j'y consens de grand cœur (quel effort !), pourvu qu'ils y viennent sans leurs femmes. Si nous recevons madame Delaroche, il faudra demain recevoir madame Ingres... une ancienne cuisinière !

Et pourquoi pas, Majesté, si l'ancienne cuisinière est une femme de dévouement et de cœur?

Un grand artiste l'a élevée jusqu'à lui, donc elle peut monter jusqu'à vous.

On a eu tort d'insinuer que cette rancune de Paul Delaroche contre les d'Orléans avait motivé le retrait des toiles de Versailles. Les pages d'histoire qu'on lui donnait à reproduire ne l'inspiraient point, et jamais, en pareille circonstance, il ne sacrifia l'honneur de sa palette aux conseils plus ou moins intéressés du coffre-fort.

Bien qu'il n'expédiât plus rien au Louvre, messieurs les critiques ne jugeaient pas convenable de le laisser en repos.

Nous retrouvons sous nos yeux un passage de *Lutèce*, où Henri Heine, le poëte fantasque et trop souvent irréfléchi, fait

cause commune avec les ennemis du grand artiste.

« Goupil et Rittner, dit-il, ont publié les gravures de presque toutes les œuvres connues de Delaroche. Il nous ont donné, il y a quelque temps, son *Charles I*er, à la veille de l'exécution, lorsqu'il fut bafoué dans sa prison par les soldats et les geôliers; et, comme pendant, nous reçûmes dans le même format le *Comte de Strafford marchant au supplice* et passant devant la prison de l'évêque Law, qui donne sa bénédiction au comte entraîné par les bourreaux.

« Nous ne voyons de l'évêque que ses deux mains, avancées à travers la lucarne grillée de la geôle, et ne ressemblant pas

mal à deux bras de bois d'un indicateur de chemin au carrefour d'une grande route, procédé prosaïque et visant à un effet absurde.

« Dans le même magasin d'estampes a paru aussi la grande pièce de cabinet de Delaroche, *Richelieu mourant*, assis dans une barque et descendant le Rhône en compagnie de ses deux victimes, les chevaliers Cinq-Mars et de Thou, condamnés à mort.

« Les *Enfants d'Édouard*, deux jeunes princes que Richard III fait égorger dans la Tour de Londres, sont le plus gracieux tableau de Delaroche dont la gravure ait paru chez les mêmes marchands d'estampes.

« Actuellement ils font graver une peinture du même artiste qui représente *Marie-Antoinette dans la prison du Temple*. La malheureuse reine est vêtue, sur ce tableau, d'une façon extrêmement indigente, presque comme une pauvre femme du peuple, ce qui arrachera sans doute au noble faubourg les pleurs les plus légitimes.

« Un des principaux ouvrages à émotion sorti du pinceau de Delaroche et représentant la reine *Jane Grey* au moment de poser sa petite tête blonde sur le billot n'est pas encore gravé, mais paraîtra également sous peu.

« Sa *Marie Stuart* n'a pas été non plus gravée jusqu'à présent.

« Le tableau de Delaroche qui a produit le plus d'effet, bien que ce ne soit pas son meilleur, c'est *Cromwell* soulevant le couvercle du cercueil où gît le corps sanglant du roi Charles I*er*. Delaroche montre une singulière prédilection, pour ne pas dire idiosyncrasie, dans le choix de ses sujets. Ce sont toujours d'éminents personnages, principalement des rois ou des reines, qu'on exécute, ou qui du moins sont échus au bourreau.

« M. Delaroche est le peintre ordinaire de toutes les majestés décapitées.

« C'est un artiste lugubrement courtisan, qui a mis sa palette au service de ces hauts et très-hauts délinquants, et son esprit en est préoccupé, même lorsqu'il

fait les portraits de potentats morts sans le ministère de l'exécuteur des hautes œuvres. Ainsi, dans son tableau de la *Mort d'Élisabeth d'Angleterre*, nous voyons la reine aux cheveux gris se rouler de désespoir sur le parquet, tourmentée à son heure suprême par le souvenir du comte d'Essex et de Marie Stuart, dont son œil fixe semble voir apparaître les ombres sanglantes.

« Ce tableau est un des ornements de la galerie du Luxembourg.

« Il n'est pas aussi horriblement banal ou banalement horrible que les autres peintures du genre historique du même maître, toiles favorites de la bourgeoisie, de ces braves et honnêtes citadins qui re-

gardent les difficultés vaincues comme le zénith de l'art, qui confondent l'effroyable avec le tragique, et qui se laissent volontiers édifier par des exemples de grandeurs déchues, dans la douce conviction où ils sont de trouver leurs propres chères personnes à l'abri de semblables catastrophes, au sein de l'obscurité modeste d'une arrière-boutique de la rue Saint-Denis[1]. »

Nous avons cru devoir citer ce passage, parce qu'il est, pour ainsi dire, l'écho modéré et fort adouci de tous les articles injurieux lancés par dame critique à Paul Delaroche.

L'auteur de *Jane Grey*, de *Cromwell*

[1] *Lutèce*, par Henri Heine, page 225 et suivantes (édition Michel Lévy).

et de *Marie-Antoinette* avait évidemment le génie porté aux compositions tristes, aux scènes lugubres.

Ces tendances augmentèrent même, on l'avoue, après la mort de madame Delaroche.

Mais rien n'oblige un peintre à ne choisir que des sujets gracieux et réjouissants au coup d'œil. Chacun suit la pente où l'inspiration l'entraîne, et l'on n'argue pas de Molière pour détrôner Shakspeare.

Tous ces reproches absurdes, la critique n'a pas osé les reproduire dans ces derniers jours.

Delaroche n'est plus.

Ses détracteurs font silence, et, de tous côtés, l'éloge succède au blâme.

« Sage, tout en étant original, dit M. Delécluze dans son article des *Débats*, Paul Delaroche a su rendre avec une grande supériorité ce qu'il avait dans l'âme et ce que lui suggérait son imagination. Tout ce qu'il a fait a un cachet de vérité et de profondeur extrêmement remarquable. »

Émile de la Bédollière ajoute dans le *Siècle* :

« Il s'attachait surtout à choisir des sujets intéressants, à en saisir le côté dramatique, à impressionner le spectateur. Si ce n'est pas un grand coloriste, il y a dans quelques-uns de ses tableaux, notamment dans le *Cromwell*, une remarquable puissance de ton. Avant de peindre une scène quelconque, il se transportait

par des travaux préliminaires à l'époque où elle s'était passée. Il se pénétrait de l'esprit et des mœurs du temps; il en étudiait minutieusement les costumes, les meubles, l'architecture. Les résultats de ses recherches consciencieuses sont remarquables dans l'*Assassinat du duc de Guise*, petit chef-d'œuvre qui s'est élevé au prix de cinquante-deux mille francs, à la vente de la collection du duc d'Orléans. »

Du jour où Delaroche n'exposa plus un seul tableau, ses qualités, déjà si puissantes, se développèrent d'une façon prodigieuse.

N'étant plus en proie à de perpétuelles agaceries et refusant même de jeter les yeux sur les journaux qui prononçaient son nom, le grand peintre travaillait dans

le calme, élaborant ses pensées et suivant tout à l'aise l'impulsion de son génie.

L'hémicycle, exécuté dans ces conditions de repos et de dédain pour le qu'en dira-t-on, suffirait seul pour rendre immortel le nom de son auteur.

De 1841 à 1856, les principales œuvres exécutées par Paul Delaroche sont : les *Vainqueurs de la Bastille*, — *Hérodiade*, — *Napoléon Ier dans son cabinet*, — *Pierre le Grand*, — *la Vierge à la vigne*, — *Marie dans le désert*, — *Napoléon à Fontainebleau*, — *le Christ avec les apôtres au jardin des Oliviers*, — *le Passage des Alpes par Charlemagne*, — *Napoléon franchissant le Saint-Bernard*, — *Marie-Antoinette après sa condamna-*

tion, — *Mater dolorosa*, — *Moïse exposé sur le Nil*, — l'*Ensevelissement du Christ*, — la *Communion de Marie Stuart*[1], — les *Girondins*[2], et la *Vierge chez les saintes femmes*.

Plusieurs de ces tableaux, déjà connus précédemment, furent retouchés par l'artiste, avec cette persévérance dans la recherche du beau qui a signalé toute sa carrière.

Delaroche a excellé dans le portrait.

Toutes ses compositions dans ce genre

[1] Cette œuvre est la propriété de M. Goupil, ainsi que le petit tableau de l'hémicycle, le *Christ au jardin des Oliviers*, *Sainte Amélie* et plusieurs autres dont nous n'avons pas fait mention, savoir : *Une martyre*, l'*Offrande au dieu Pan*, etc.

[2] Ce tableau, de très-petite dimension, a été vendu 50,000 francs.

difficile sont empreintes d'un cachet de vérité grave et profonde.

Au nombre de ces portraits, on cite comme les plus connus ceux du marquis de Pastoret, — de mademoiselle Sontag, — du duc de Fitz-James, — de M. Guizot (gravé en taille-douce par Calamatta), — du général Bertrand, — d'Auber, — de M. de Salvandy, — de M. de Rémusat, — de François Delessert, — du duc de Noailles, — du général Changarnier, — de M. Émile Pereire, — de la princesse de Beauveau, — du prince de la Cisterna, — de la princesse Shouvaloff, — et celui de M. Thiers, qui fut achevé le dernier.

Nous aurions tort de passer sous silence le portrait de M. Pourtalès, ami intime de Paul Delaroche.

Très-riche, et d'une générosité de caractère en rapport avec sa fortune, M. Pourtalès ne manquait jamais l'occasion de flatter par quelque agréable surprise la passion du peintre pour les choses élégantes, les objets d'art et les toiles des vieux maîtres[1].

A la vente de la galerie Aguado, il dit à Delaroche :

— Mon cher, il faut aller voir cela.

— Non vraiment, répondit le peintre.

— Pourquoi ?

— D'abord parce qu'il n'y a que des

[1] Paul Delaroche avait une admirable collection de tableaux et de gravures. Il possédait des Rembrandt, des Albert Durer et des Murillo du plus grand prix.

croûtes. Sauf quatre ou cinq tableaux, je ne donnerais pas cent écus de la galerie tout entière.

— Mais ces quatre ou cinq tableaux...

— Ah! par exemple, ceux-là seront couverts d'or. Il y a surtout un Jean Bellin [1] magnifique.

— Êtes-vous sûr de l'authenticité de l'œuvre?

— Parbleu! Je vous certifie que cette toile montera haut à l'enchère. Mais je n'ai pas le sou, et je reste chez moi. De cette façon je n'aurai point de regret.

Le lendemain, entrant dans son atelier,

[1] Peintre de l'école vénitienne, qui eut pour élèves Giorgione et le Titien.

Delaroche aperçut la toile du maître vénitien.

M. Pourtalès lui écrivit laconiquement :

« Mon ami,

« De tels chefs-d'œuvre ne doivent appartenir ni à des bourgeois ni à des banquiers. »

Grâce à ses mœurs dignes, à la tenue parfaite et à la distinction de son esprit, Paul Delaroche était constamment l'objet des prévenances du monde. La société d'élite se faisait une gloire de l'accueillir, et les plus hauts personnages de l'époque fréquentaient son salon.

Tout en ayant des idées extrêmement

libérales, il ne fit jamais aux révolutionnaires l'honneur de leur tendre la main.

La nature même de son génie le portait au sentiment religieux, et, par suite, au respect du pouvoir, dans le sens évangélique du mot.

Nous avons entendu dire de Paul Delaroche :

— C'était un philosophe, et nullement un homme de foi. Son plus grand tort, dans ces derniers temps, a été d'aborder la peinture chrétienne. Il a surexcité en lui le sentiment de la douleur physique. Au troisième tableau de ce genre, il a succombé.

Ne faut-il pas qu'on essaye, en ce

monde, d'expliquer tout, même la mort?

Explication pour explication, nous aimons mieux celle d'Eugène Guinot :

« Je ne suis pas capable de décider si le peintre de *Jane Grey* était un grand peintre, dit-il; mais ce que je sais, c'est que c'était un grand cœur.

« La maladie dont il est mort, c'est la perte de sa femme. »

Du reste, il faut être bien mauvais juge pour s'imaginer qu'un artiste du caractère de Paul Delaroche aurait traité sans conviction des sujets religieux.

M. Delécluze, que nous avons déjà cité, ne partage pas cette erreur.

Dans sa remarquable notice il exprime

des idées qui viennent complétement à l'appui des nôtres.

« Nous arrivons, dit-il, aux dernières années de la vie de Paul Delaroche et à la série de compositions auxquelles il a travaillé avec une ardeur toute particulière, celles où il s'est plu à représenter les principales circonstances de la mort du Christ.

« Il avait préludé à ces grandes scènes de douleur relatives à la Passion en terminant un de ses meilleurs tableaux, les *Girondins* près d'aller à la mort. Dans ce dernier ouvrage, où un fait contemporain n'admettait que la réalité, le peintre, par la force et la dignité des expressions données à ses personnages, a relevé un sujet qui ne permettait pas de s'éloigner des

souvenirs historiques encore tout récents, et de la ressemblance exacte des acteurs de cette scène lugubre.

« Delaroche a triomphé de ces difficultés; mais il semble que son âme avait besoin de s'entretenir d'idées et de scènes d'une tristesse plus élevée.

« Il conçut le projet, pour obéir à la nature de son génie, de faire une suite de compositions sur la mort du Christ, mais considérée d'un point de vue nouveau, comme s'il eût assisté lui-même à ce grand drame.

« Il peignit donc dans de petites dimensions *Jésus au jardin des Oliviers* et l'*Ensevelissement du Christ*. Puis il représenta

les saintes femmes à genoux dans une chambre sombre. A leur tête est la Vierge, mère de Jésus. Elles aperçoivent par une fenêtre les piques des soldats qui conduisent l'Homme-Dieu au supplice.

« Dans cette scène profondément triste, la douleur réelle est exprimée avec tant de sincérité, que l'âme, remplie de ce spectacle, ne demande rien de plus au peintre.

« Poursuivant cette œuvre terrible, l'artiste peignit la Vierge rentrée dans sa chambre et considérant avec une douleur indicible la couronne d'épines teinte du précieux sang de son fils.

« Enfin il était en train de travailler au

dernier acte de ce drame lugubre, l'évanouissement de la Vierge, entourée des apôtres et des saintes femmes, lorsque la mort l'a subitement frappé.

« Sévère et difficile pour lui-même, il n'était pas encore satisfait de cette dernière composition, et j'ai vu sur la toile les changements qu'il y a apportés.

« Ces ouvrages, où il a tracé les événements principaux de la mort du Christ, portent un caractère d'originalité tout à fait remarquable. Dans cette suite de tableaux, l'âme et l'esprit de Delaroche sont complétement empreints. Il les a faits pour lui, pour se satisfaire, n'obéissant qu'à son inspiration pure et dégagée de tout le poids des traditions ordinaire-

ment imposées à ceux qui traitent de pareils sujets. »

L'auteur de cet article ignorait une chose destinée à prouver une fois de plus encore le noble désintéressement artistique du maître.

Un opulent amateur ayant vu chez Goupil le petit tableau de la *Vierge devant laquelle on apporte les instruments de la Passion*, se décida du premier coup à en offrir vingt-cinq mille francs.

— C'est un prix superbe, dit Goupil à Delaroche, et les autres n'iront pas là. Je vous invite à conclure.

— Non, répondit le peintre. Ces ta-

bleaux forment série. Je ne consentirai jamais à ce qu'on les sépare.

— Mais une occasion pareille ne se représentera plus.

— Qu'importe? On les vendra tous ensemble vingt mille francs, dix mille francs, ce qu'on pourra ; mais je ne diviserai pas l'œuvre.

Il ne cessait de répéter à son éditeur :

— Ne vous inquiétez pas de ce que doit me rapporter une gravure. Sacrifiez tout à l'exécution.

Personne jusqu'ici n'a mentionné un fait assez curieux : Delaroche peignait de la main droite et dessinait de la main gauche.

Sans doute il était de l'avis de beaucoup d'hommes sages et condamnait cet aveugle entêtement de l'éducation qui persiste à laisser une de nos mains inactive, tandis que l'autre est chargée de toute la besogne.

Une des plus grandes qualités de Paul Delaroche consistait à rendre pleine et entière justice à chacun de ses confrères.

Ingres hausse les épaules ou ferme les yeux quand il passe devant les coloristes, déclarant qu'il réserve à Raphaël toutes ses admirations, toutes ses extases.

Bien loin d'imiter cette morgue exclusive et cette inqualifiable partialité, le héros de ce livre honorait toutes les écoles, donnant à chacune les éloges qui lui sont

dus, et ne contraignant jamais ses élèves à être de la sienne.

Constamment il les poussa vers le genre de talent qui leur était propre.

— Ne suivez pas ma route, leur disait-il; si la vocation et vos goûts vous entraînent ailleurs. La gloire a plus d'un sentier. Marchez dans le vôtre.

Depuis quelque temps, Paul Delaroche souffrait d'une affection du foie; mais personne autour de lui ne le croyait en péril.

Sa mort fut un coup de foudre.

Il était en train de causer, le mardi 4 novembre, avec son fils Horace et quelques visiteurs. Ces derniers se levaient

pour prendre congé de lui, quand un coup de sonnette se fit entendre à la porte.

— Horace, dit le peintre, va donner des ordres pour qu'on ne laisse plus entrer personne. J'ai ma correspondance à faire.

Le jeune homme alla s'acquitter de cette commission.

Deux minutes après, lorsqu'il rentra dans la chambre, son père avait rendu le dernier soupir.

Horace Vernet, en prenant Paul Delaroche pour gendre, comptait greffer illustration sur illustration, et perpétuer dans la famille cette royauté du pinceau qui dure depuis deux siècles.

Mais ni l'un ni l'autre de ses petits-fils n'a la vocation des arts.

L'aîné, qui est son filleul, s'appelle Joseph-Carle-Horace-Paul.

Il a reçu tout à la fois au baptême le nom de quatre grands peintres, de son trisaïeul, de son bisaïeul, de son aïeul et de son père, mais sans ambitionner leur gloire.

Avec Paul Delaroche la dynastie vient de s'éteindre.

FIN.

Je prie monsieur Vieira de vouloir bien
faire inscrire le nommé *Michel Casas*
Madère, pour le concours des bons places.

Son dévoué serviteur

[signature]

Lundi 5 mars 1849

25 c. la livraison — ÉDITION DE BIBLIOTHÈQUE — Chaque vol. : 5 fr.

OEUVRES COMPLÈTES
DE
VICTOR HUGO

19 VOL. IN-8 PAPIER CAVALIER VÉLIN

ÉDITION DE LUXE

ORNÉE DE 100 GRAVURES SUR ACIER ET SUR BOIS

D'APRÈS

Johannot, Gavarni, Raffet, A. Béaucé, etc.

ET D'UN BEAU PORTRAIT DE L'AUTEUR

Prospectus

L'initiative du mouvement littéraire appartient encore à Victor Hugo.

Celui que Chateaubriand avait baptisé du nom d'enfant sublime reste le poëte le plus incontesté, l'artiste le plus original de notre temps. Lyrique, dramatique, archéologue, orateur, il est toujours lui-même ; son génie ne perd pas dans la variété la force de l'empreinte : c'est toujours la même puissance d'inspiration, la même vigueur de tempérament.

Quoique le succès des *Contemplations* nous interdise d'assigner une limite à son œuvre, le moment semble venu de la présenter dans son ensem-

ble, pour en faire mieux juger et admirer les proportions.

Aussi n'avons-nous rien négligé pour que cette édition répondît à la renommée de l'auteur et à l'empressement du public.

Cette nouvelle édition des œuvres complètes de Victor Hugo comprendra, outre toutes les œuvres contenues dans l'édition Furné de 1841, toutes celles parues en France depuis cette époque et dont le détail est ci-contre. La tomaison par genre d'ouvrages que nous adoptons permettra d'ajouter successivement les nouveaux ouvrages de l'auteur, à mesure qu'ils se produiront.

CONDITIONS DE LA SOUSCRIPTION

L'ouvrage formera 19 volumes in-8° papier cavalier vélin, imprimés en caractères neufs. L'édition sera ornée d'un portrait de l'auteur et de 100 vignettes, gravées sur acier et sur bois d'après GAVARNI, JOHANNOT, RAFFET, BEAUCÉ, etc. Elle sera publiée en 380 livraisons, composées de 16 pages avec gravures ou de 24 à 32 sans gravures.

PRIX DE CHAQUE LIVRAISON : 25 CENT.

Il paraît une ou deux livraisons par semaine.

ON SOUSCRIT AUSSI PAR VOLUMES BROCHÉS AVEC GRAVURES

PRIX DE CHAQUE VOLUME : 5 FR.

Il paraît un volume par mois.

ON SOUSCRIT A PARIS

CHEZ ALEXANDRE HOUSSIAUX, ÉDITEUR

RUE DU JARDINET-SAINT-ANDRÉ-DES-ARTS, 3

GUSTAVE HAVARD, LIBRAIRE, RUE GUÉNÉGAUD, 15

Et chez tous les libraires de Paris et des départements.

CONTENU DE L'ÉDITION

POÉSIE

TOME I
Odes et Ballades.

TOME II
Les Orientales.

TOME III
Les Feuilles d'Automne.
Les Chants du Crépuscule.

TOME IV
Les Voix intérieures.
Les Rayons et les Ombres.

TOMES V ET VI
Les Contemplations.

ROMAN

TOME I
Han d'Islande.

TOME II
Bug-Jargal.
Dernier Jour d'un Condamné.
Claude Gueux.

TOMES III ET IV
Notre-Dame de Paris.

DRAME

TOME I
Cromwell.

TOME II
Hernani.
Marion Delorme.
Le Roi s'amuse.

TOME III
Lucrèce Borgia.
Marie Tudor.
Angelo.

TOME IV
Ruy Blas.
Les Burgraves.
La Esméralda.

ŒUVRES DIVERSES

TOME I
Littérature et Philosophie.

TOMES II, III ET IV
Le Rhin.
Lettres à un Ami.

TOME V
Œuvres oratoires 1840-1850.

Le prix de 5 fr. le volume n'est que pour les souscripteurs à cette nouvelle édition. Les *Œuvres oratoires* et les *Contemplations*, formant trois volumes, qui paraîtront dans le cours de la Souscription, et qui sont le complément de l'édition Furne en 16 volumes, — se vendront, les trois volumes ensemble, au prix de 18 fr.

www.ingramcontent.com/pod-product-compliance
Lightning Source LLC
Chambersburg PA
CBHW071415220526
45469CB00004B/1291